Color and Create
Forme e motivi geometrici Vol. 3

50 disegni per aiutare a stimolare il tuo lato creativo

© 2015 - AZ Media LLC

Color and Create è un marchio di AZ Media LLC (USA)

ISBN-13: 9781696859561

I modelli all'interno di questo libro sono destinati all'uso personale del lettore e non possono essere riprodotti, eccetto che per lo scopo di mostrarel'utente mentre colora. Ogni altro utilizzo, in particolare quello commerciale, è severamente vietato se non si è in possesso dell'autorizzazione scritta del titolare del copyright.

Tutti i diritti riservati.

Pagina di prova colori

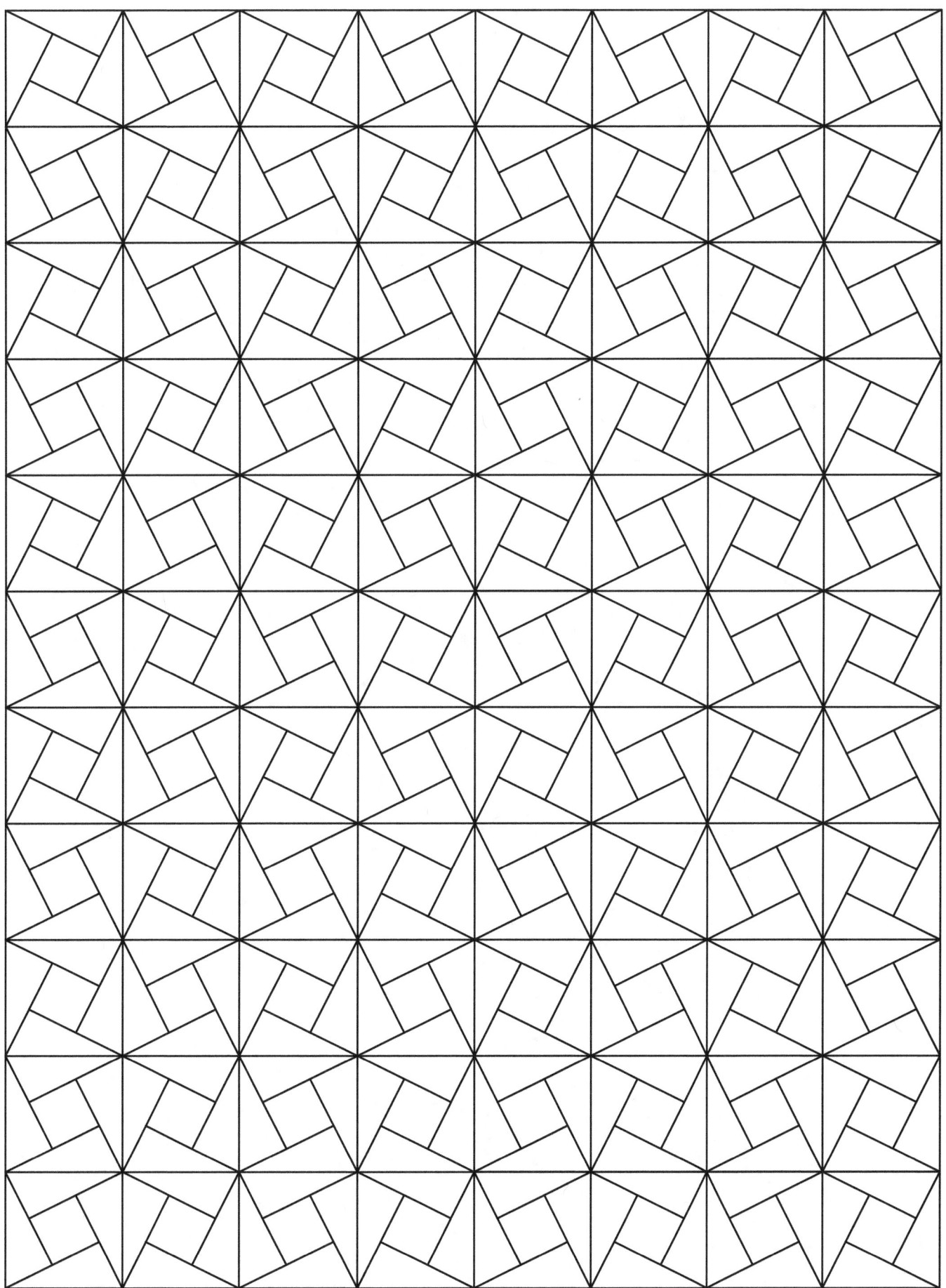

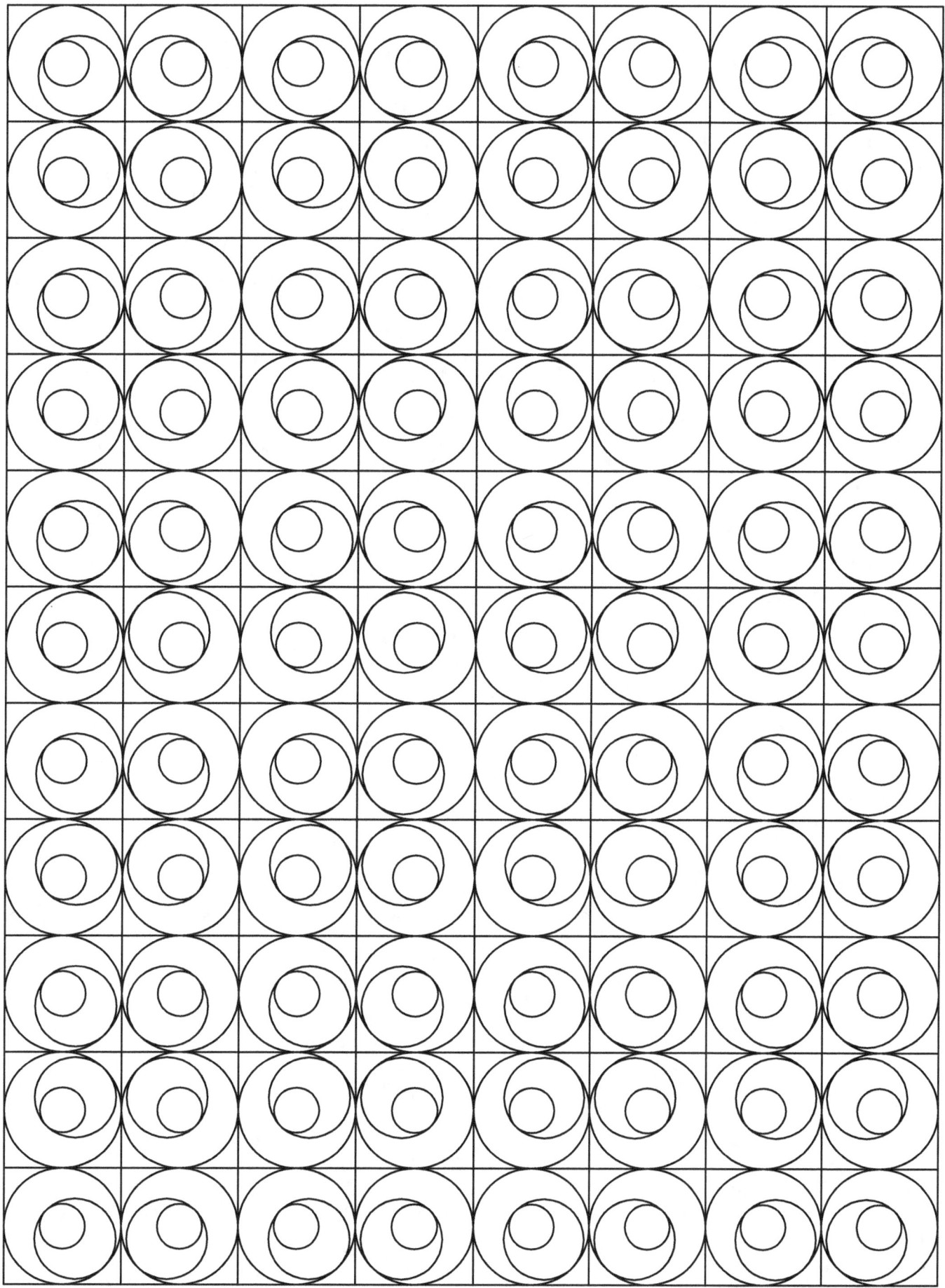

www.ingramcontent.com/pod-product-compliance
Lightning Source LLC
Chambersburg PA
CBHW081439220526
45466CB00008B/2443